概　述

Overview

　　水粉画是以水粉这种特定材料表现的一种绘画形式。其工具简便，易于携带且表现力强。它既能表现出油画的厚重感，也能表现出水彩画畅快淋漓之氛围。因为能够在短时间内迅速干透，具有比较好的覆盖能力，便于修改，所以长期以来国内各大美术院校的入学测试均以水粉为主要表现形式。画水粉不仅要有很好的素描基本功，还必须掌握一定的色彩理论、调色方法以及表现技巧等，对于初学者而言首先基本的色彩概念、色彩原理必须熟记，至于调色方法及表现技巧则需要在训练过程中不断总结与积累。

　　水粉静物是美术高考中最普遍题型。静物是古今中外很多画家喜欢表现的题材，由于物体处于静态且光源稳定，环境固定，有助于作画者深刻理解，深入研究色彩的原理及规律。美术高考考试内容多为我们常见的陶瓷品、玻璃器皿、金属器具、瓜果蔬菜及鲜花和各式衬布等。考试的形式基本是静物写生和静物默写交替进行，近几年以默写居多。本书结合色彩的基本规律循序渐进，由浅入深，由易入难，系统规范地阐述色彩的基础知识和表现技法，并配以图示、照片及步骤演示。

陈永忠

1968年生于广东湛江；

1992年毕业于广州美术学院国画系，获学士学位。　现为广东省美协会员，广州市美术教学研究会研究员。

参展：

1994年国画作品《姐妹们》、《芦笙舞》入选庆祝建国45周年省展。1995年国画作品《秋妆》在"95广州'人民保险杯'艺术展"中，获优秀奖。1997年国画作品《三元里抗英》入选庆祝香港回归历史画展。2004年国画作品《踏夜图》入选十届广东省展。2006年国画作品《去边哝》入选广东省广州特色展。2008年国画作品《农家乐——数码照》入选改革开放30周年省展。

出版：

2001年应岭南美术出版社约稿出版广东、北京、广西中等职业技术学校教材素描部分并再版；2002年应岭南美术出版社约稿出版《点击水粉画技法》，2003年再版；2002年应岭南美术出版社约稿出版广东、北京、广西中等职业技术学校教材速写部分并再版。

2005年编著《一尚宝典》素描、色彩、速写篇，2008年应广东科技出版社约稿出版广东、北京、广西中等职业技术学校教材《素描》、《速写》。

C ontents

目录

JICHUMEISHUJIETIJIAOXUE SECAIJINGWU

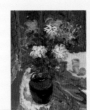 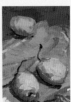 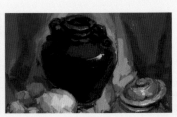

 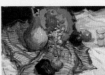 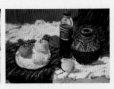

工具材料

画笔：狼毫笔、羊毫笔。狼毫笔较为常用，软硬适中，弹性和吸水性能比较好。羊毫笔含水量较大，着色较多，缺点是由于含水量太大，画出的笔触容易混浊。

颜料：罐装颜料，锡管颜料。常用的颜料有白色、柠檬黄、淡黄、中黄、橘黄、橘红、土红、朱红、大红、深红、玫瑰红、熟褐、赭石、淡绿、粉绿、草绿、翠绿、橄榄绿、湖蓝、钴蓝、群青、普蓝等。

颜料盒
调色板

抹布：棉吸水布，用于吸掉笔中多余的水分和黏掉笔上多于的颜料，还可用于清洗调色板、作画工具。

纸张：铅化纸或水粉纸。铅化纸表面比较平滑，水粉纸表面比较粗，两种纸都适合画水粉，铅化纸一般比较常用。

喷壶：保持颜料的湿润，定期对颜料盒里的颜料进行水分喷洒，特别是气温较高时水分容易蒸发，需要不定时进行水分喷洒。

刮刀：用于调制颜料，也可用于作画。

水桶：塑料硬水桶和压缩水桶。塑料硬水桶坚硬结实；压缩水桶可以折叠，携带方便。

其他工具：画箱、画板、画架、不干胶带、图钉、夹子等。

学习色彩需要了解的常识

太阳光透过三棱镜能分解出红、橙、黄、绿、青、蓝、紫七种颜色，这是物理学家牛顿通过科学实验发现的。之后对于光学的研究不断发展，人们表现，物体由于内部质的不同，受光线照射后，产生光的分解现象，一部分光线被吸收，其余的被反射或透射出来，成为我们所见的物体的色彩。艺术家们也从中得到启发，他们将光学原理运用到绘画当中，因此产生了绘画史当中非常重要的一个画派——印象派。

三原色：绘画色彩中最基本的颜色有三种，即红、黄、蓝，我们称之为三原色。这三种颜色纯正、鲜明、强烈，而且这三种原色是调不出的，但它们可以调配出多种色相的色彩。

红　　　　　　　　　　　黄　　　　　　　　　　　蓝

光源色：光源（室内、室外）所发出光的颜色，其强烈程度及冷暖有所不同。

固有色：自然光线下物体所呈现的色彩。

环境色：物体周围环境的颜色由于光的反射作用，引起物体色彩的变化称之为环境色。

色相：指色彩的相貌，是色彩的显著特征，光谱上的红、橙、黄、绿、青、蓝、紫就是七种基本的色相。

> 特别是物体暗部的反光部分比较明显。

明度：颜色的明暗、深浅程度。同类色存在着明度对比，对比色之间也存在明度对比。

纯度：是指色彩的鲜艳程度，也称色彩的饱和度。

同类色：同一色相具有不同明度及冷暖的系列颜色。

对比色：色环中相隔120度至150度的任何三种颜色。

互补色：色相环中相隔180度的颜色，被称为互补色。如：红与绿、黄与紫、蓝与橙。其中红与绿的明度最接近，因此最难协调。黄与紫的明度差异最大，蓝与橙的冷暖差异最大。

色调：一幅色彩作品，其色彩搭配总是有着内在的相互联系（对比又统一协调），并形成某种色彩总倾向，我们称之为色调。从色相上分有绿色调、黄色调、紫色调等；从纯度上分有明亮色调、浅灰色调、深暗色调等；从色性上分有冷色调、暖色调、中性色调等。

常用的色彩技法和调色练习

　　常用的色彩处理的技法是非常灵活、多样的，可根据物体的属性来确定所采用的笔法及处理技法。

　　常用的笔法有：摆、涂、勾、扫、堆、拖、点等，在作画过程中可以多种笔法同时运用，这样可以使画面更加丰富。

摆

涂

勾

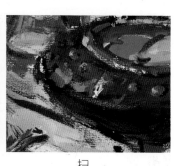
扫

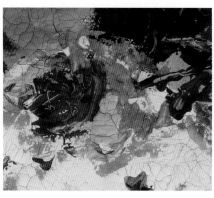
堆

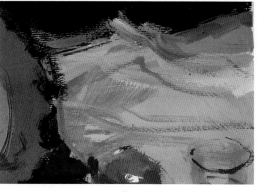
拖

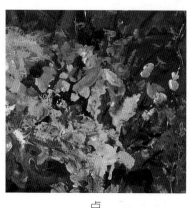
点

调色练习

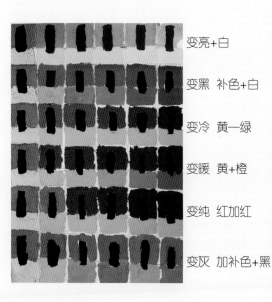

变亮+白

变黑 补色+白

变冷 黄一绿

变暖 黄+橙

变纯 红加红

变灰 加补色+黑

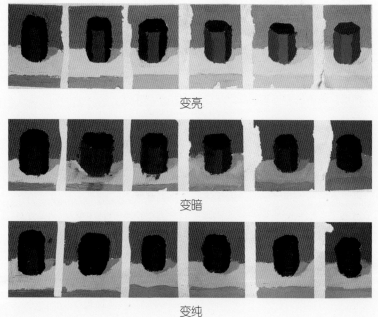

变亮

变暗

变纯

小色稿练习

目的

1.培养对颜色的整体概括能力和对色调的把握能力。

2.摆脱素描的造型观念，及早进入色彩的观察与表现观念。

 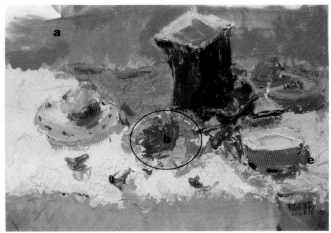

画面效果和实物本身是有区别的，重要的是画面的色彩秩序要明确，a处比实际的暖，那其他部分也要跟上节奏，c处处于远景，继续保持冷灰的倾向，b和e加强了明度和纯度，在视觉上更加靠前。

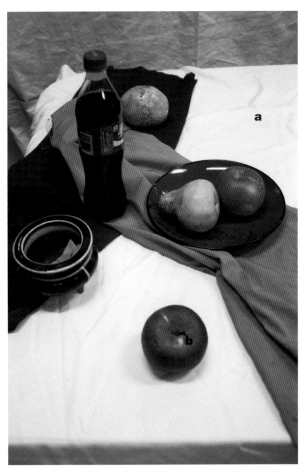 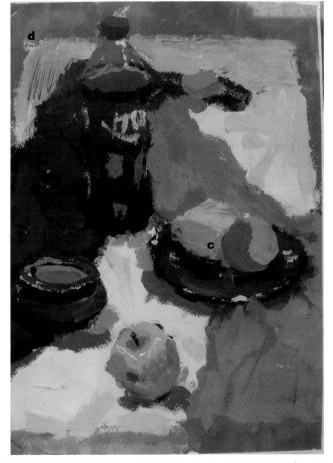

a处白色衬布的改变较明显，作者选择了同类色倾向，目的是强化和橙色布的协调关系，不乏美感。如果白布的颜色不变，那么红色衬布和橙色衬布就应该在画面当中显更冷的倾向。

b处水果在色相上、明度上主观加以改变，和整体关系保持更好的协调性。

c处、d处也做了适当调整。其他部分基本保持不变。下面两组色调体现了色调的面貌，一组为暖黄调，一组为蓝紫调。

暖黄调

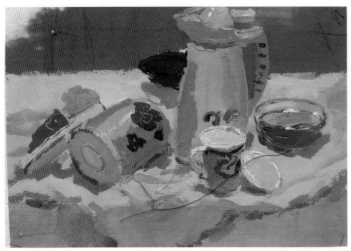

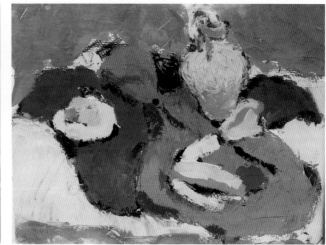

蓝紫调

概括色块的形状，利用明度对比与色相对比把握好色相的区别，利用平涂的笔法稍微拉开前后的冷暖倾向。

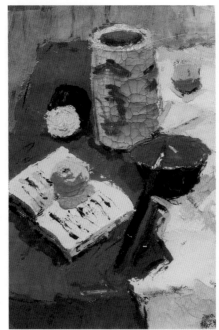

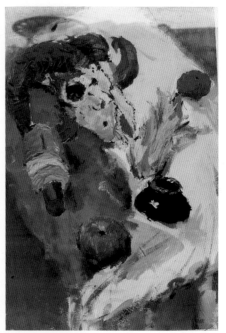

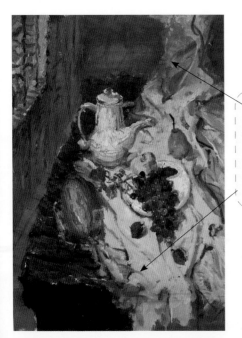

强化空间对比，远处冷灰，近处明亮偏暖

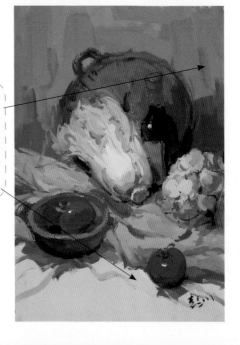

练习要求：用大号笔概括地画出物体、桌面及背景的色块关系。简练地交代出物体亮部与暗部的关系，以及投影。纸张为8k或16k。

单个物体画法讲解与分析

单个物体的塑造要掌握五大调及色彩三要素之间的关系,如图所示,物体通常在室内光(偏冷)的照射下会出现亮部冷暗部暖的倾向。这时候五大调的亮面为光源色,灰面为固有色(其中浅灰最鲜艳),交界线为杂交色,反光面(环境色)、投影会出现物体的补色。

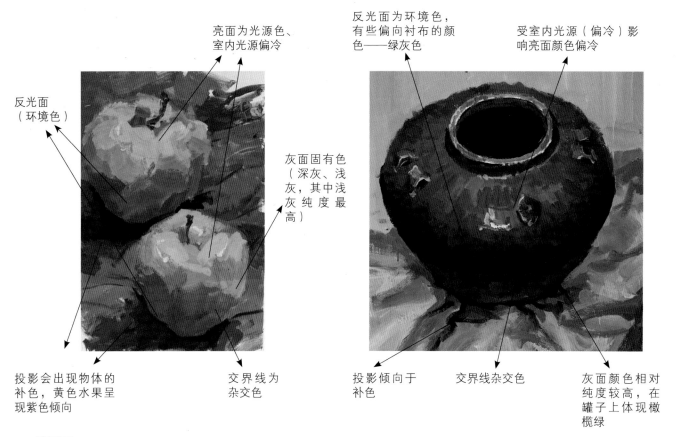

亮面为光源色、室内光源偏冷

反光面为环境色,有些偏向衬布的颜色——绿灰色

受室内光源(偏冷)影响亮面颜色偏冷

反光面(环境色)

灰面固有色(深灰、浅灰,其中浅灰纯度最高)

投影会出现物体的补色,黄色水果呈现紫色倾向

交界线为杂交色

投影倾向于补色

交界线杂交色

灰面颜色相对纯度较高,在罐子上体现橄榄绿

陶罐类

陶器、瓷器大多作为主体物出现在画面当中,对一幅作品的成功与否起着决定性的作用。陶器的颜色各种各样,通常表面比较光滑,因此比较容易反射光线。瓷器的暗部几乎完全呈现环境的颜色,色彩十分跳跃、活泼,在画到固有色黑色或者白色的罐子的时候,要注意明确其冷暖色相倾向。

一些陶器、瓷器有花纹,刻画时要考虑到整个物体的体积,要表现出花纹的变化。

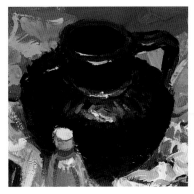

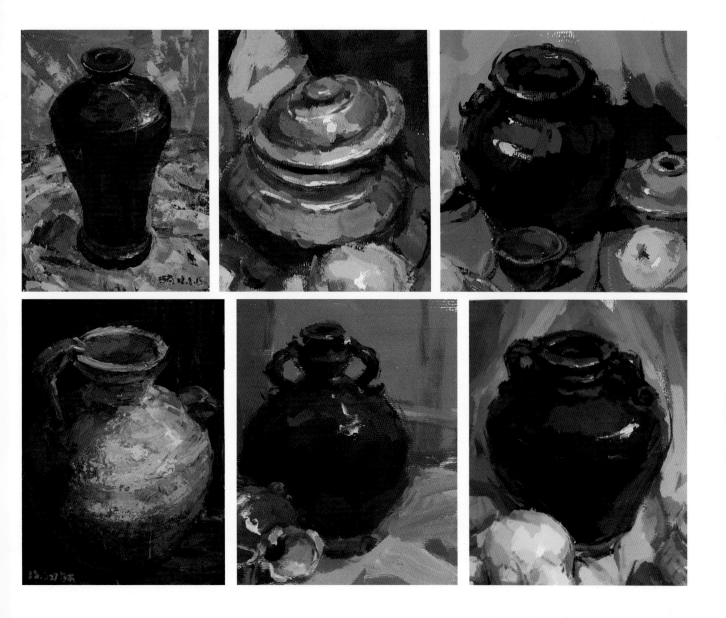

水果类

　　把握每种水果的形体特点和质感特点及颜色特征：雪梨的固有色纯度比较低，橘子纯度比较高；雪梨形体上小下大，呈三角形，而苹果体形上大下小，呈倒三角形。橘子上下均衡，柿子平矮。在作画过程中需要对水果的色彩、造型及位置进行主观处理，在颜色上要干净鲜艳，给人以鲜艳的感觉。

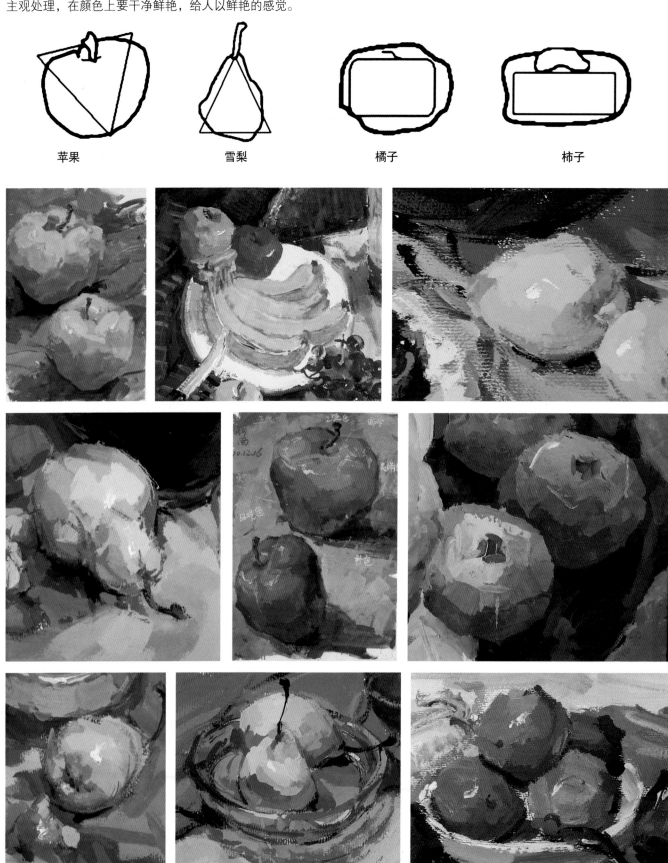

苹果　　　　　　　　　雪梨　　　　　　　　　橘子　　　　　　　　　柿子

玻璃类

　　和陶瓷类物体不同,玻璃具有透明性，陶瓷是较为直接地反射环境的颜色，而玻璃则可以直接透视环境。装有液体的器皿要分出其水平面和垂直面的色彩倾向，要表现出体积，反光要注意颜色的透明性，注意物体本身的颜色与玻璃器皿本身颜色的明度与色相的关系。环境色要表现充分，玻璃器皿与液体本身质感的表现是画这一类物体的难点。

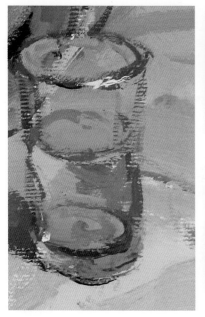
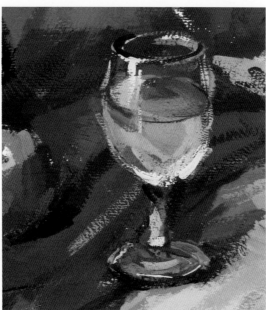
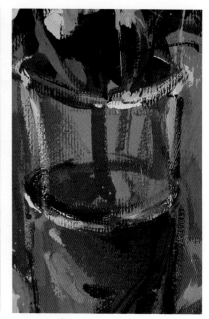

蔬菜类

注意白菜柱体特征，分出亮面与暗面的颜色。

球体概括

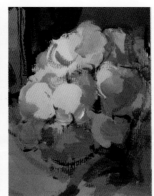
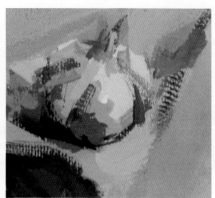

　　蔬菜类色彩比较鲜明，造型比较生动，要注意表现出蔬菜的新鲜、柔嫩感。

衬布类

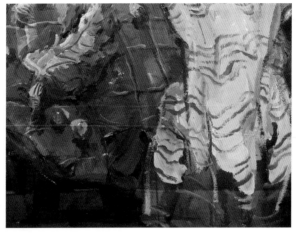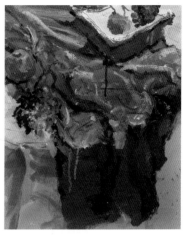

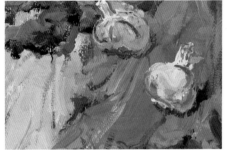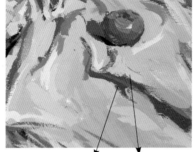

受光面与背光面冷暖要明确

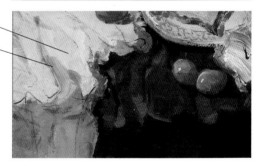

　　一幅画的色调通常由衬布决定，但作为考试要求来讲，衬布始终起烘托主体物的作用，一张作品要成功就要表现好衬布的前后关系和质感，当衬布较厚较粗时比较适合用厚画法，衬布较薄较细时就适合用湿画法。要注意衬布的透明性，有花纹的衬布画花纹时要根据衬布的结构变化而变化。

花卉类

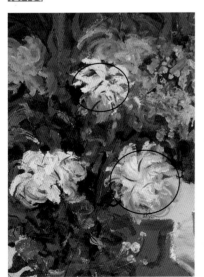

·球体概括分出亮面与暗面的颜色·

　　花卉写生不能完全罗列花叶与花瓣，特别是几种花罗列在一起更要注意，画时可分前后层次，花瓣要表现得色泽浓郁，可以分组，注意前后的虚实关系与大的明暗关系。画花卉这类静物，构图与艺术表现要合乎自然之美，用笔用色要有变化与节奏。

作画步骤讲解与分析

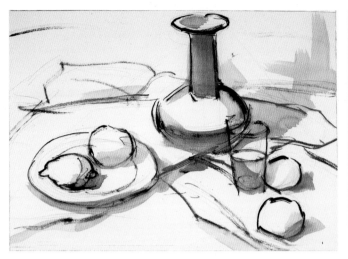

步骤一

用单色水粉颜料定稿，注意构图合理，重心要稳，注意光线的方向。

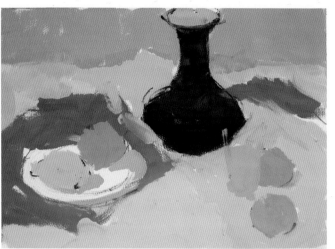

步骤二

用大号笔将颜色铺开，注意水果的前后冷暖及纯度的区分，衬布前后也要区分冷暖关系，注意各色块之间的协调及美感，调色厚薄适中，用笔要大胆、快速。

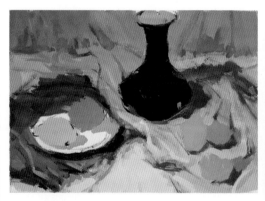

步骤三

用中号笔首先将背景及衬布一次性画完，注意布纹的疏密及结构穿插，将物体的投影画出，通常在白色物体上的投影会显现明显的补色倾向。

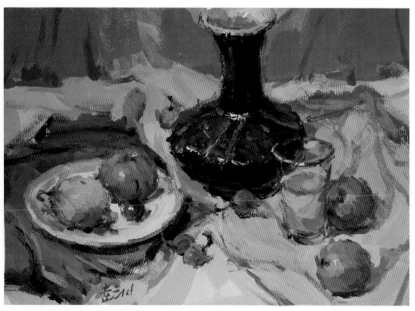

步骤四

进行深入刻画，注意物体亮面与暗面的冷暖对比和明度对比。注意把环境色表现充分。水果的颜色要表现出新鲜的感觉，要注意画面的整体关系，边缘线的处理，用小笔为宜。

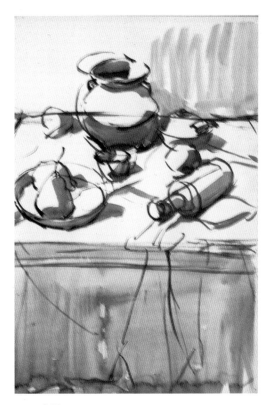

步骤一

用熟褐画出物体的轮廓及简单的光影关系，注意主要物体的位置摆放及物体之间的疏密关系。

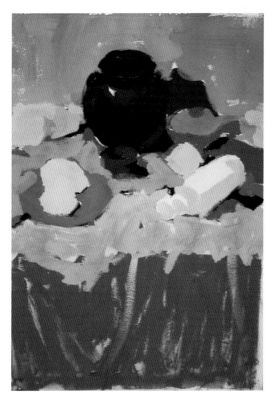

步骤二

用较大笔、较薄的颜色迅速铺出大的色块关系，冷静分析物体之间的色彩关系，表现出完美的色调关系。

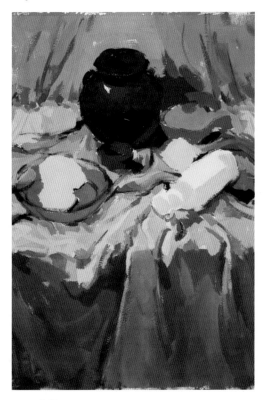

步骤三

进一步加强物体的明暗关系，不仅如此，还要注意冷暖色相之间的差异，衬布的基本结构要大体交代出来，用笔要干脆利索。

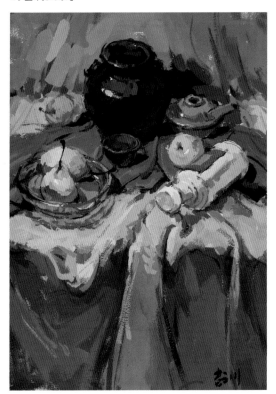

步骤四

深入进行刻画，罐子及雪梨、玻璃碟子的质感刻画尤为重要，次要物体用笔要轻松简练，注意画面的节奏感。

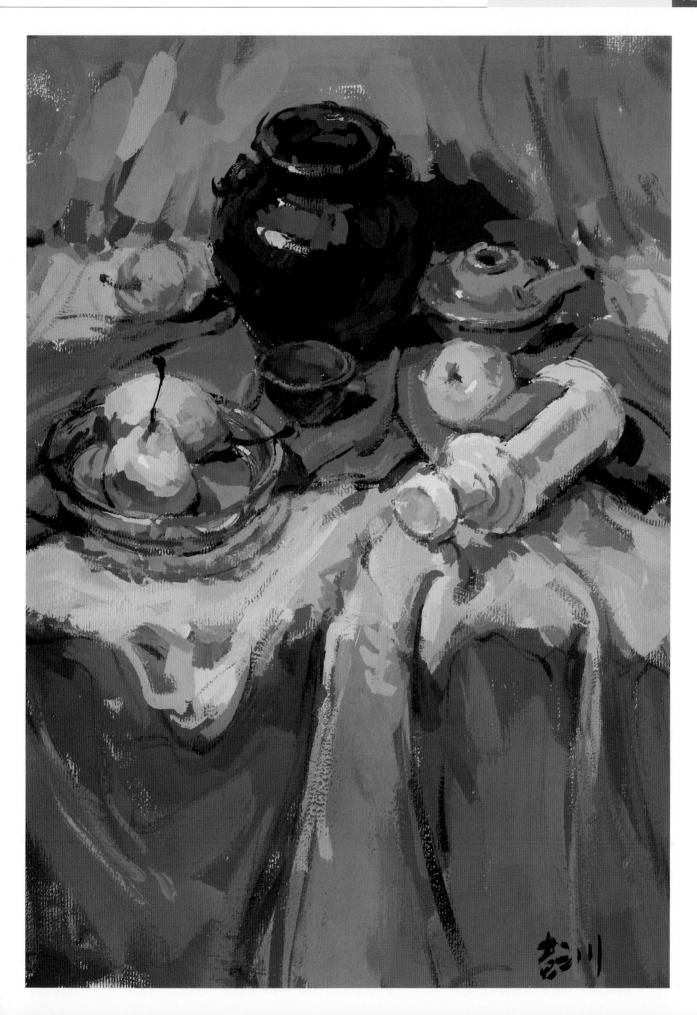

　　画面当中苹果及橙子的前后关系处理得很好，主要体现在其鲜灰及冷暖的区分上，在造型上前面的水果刻画相对结实，形体和颜色之间的关系结合得非常好，远处的水果处理得简练概括，画面整体色调协调，构图完整，画面效果凝重大气，水果的颜色在空间上有色相及冷暖的变化，衬布的颜色丰富，冷暖关系明确。

水果暗部及明暗交界线同样出现一些相对较弱的蓝色。

玻璃器皿本身是透明无明显色彩倾向的，固有色倾向不明显的物体通常容易受到环境的影响，当它处于黄色衬布上面时，一些蓝色色点具有十分明显的补色效应。

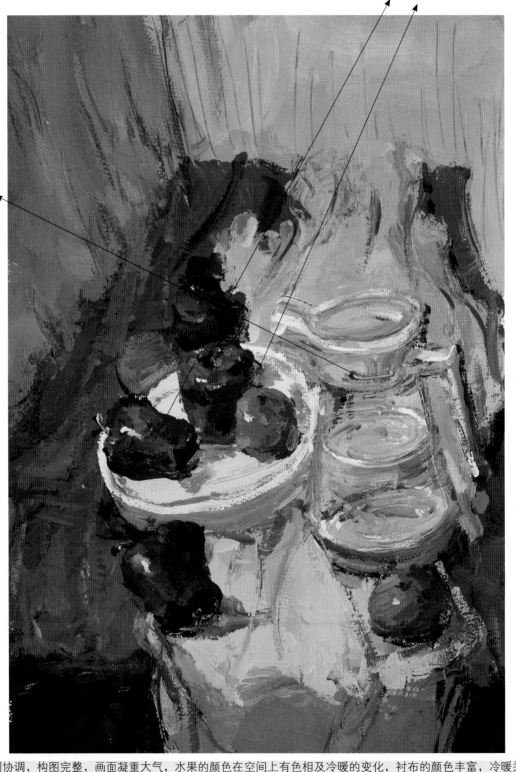

画面整体色调协调，构图完整，画面凝重大气，水果的颜色在空间上有色相及冷暖的变化，衬布的颜色丰富，冷暖关系明确。

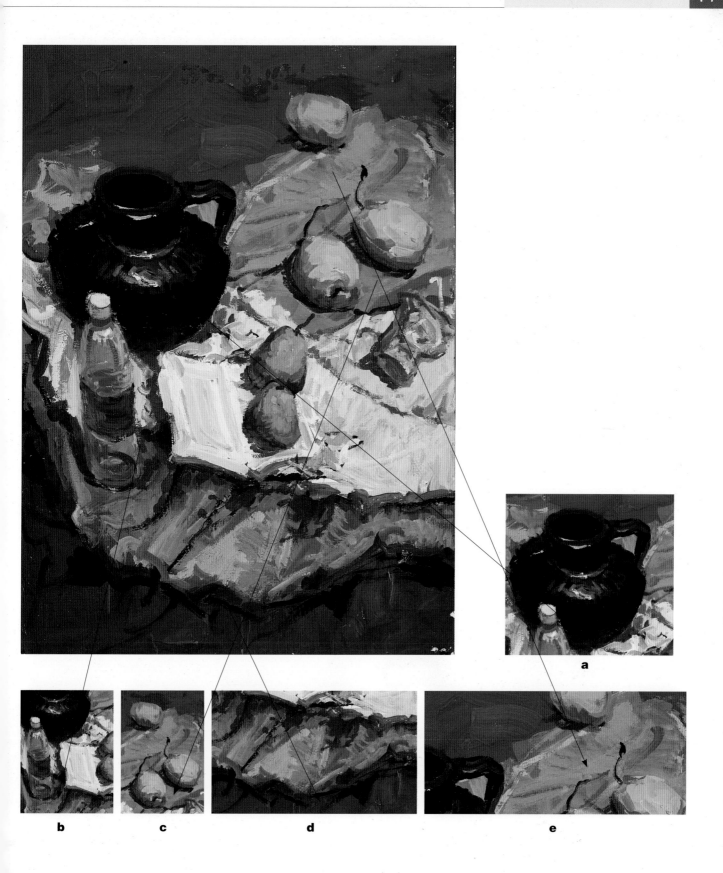

a

b　　c　　d　　e

　　a.画面当中主体物罐子的刻画深入到位，形体和颜色结合得非常好，作为画面当中最重的色块其色彩倾向的把握恰到好处，这需要在画的过程当中始终保持清醒的头脑。

　　b.矿泉水瓶塑料质感表现真实，用笔生动，冷暖关系明确。

　　c.雪梨和衬布色相接近，作为远景的距离感恰到好处。

　　d、e.虚实关系及冷暖关系很好地将画面空间拉开。

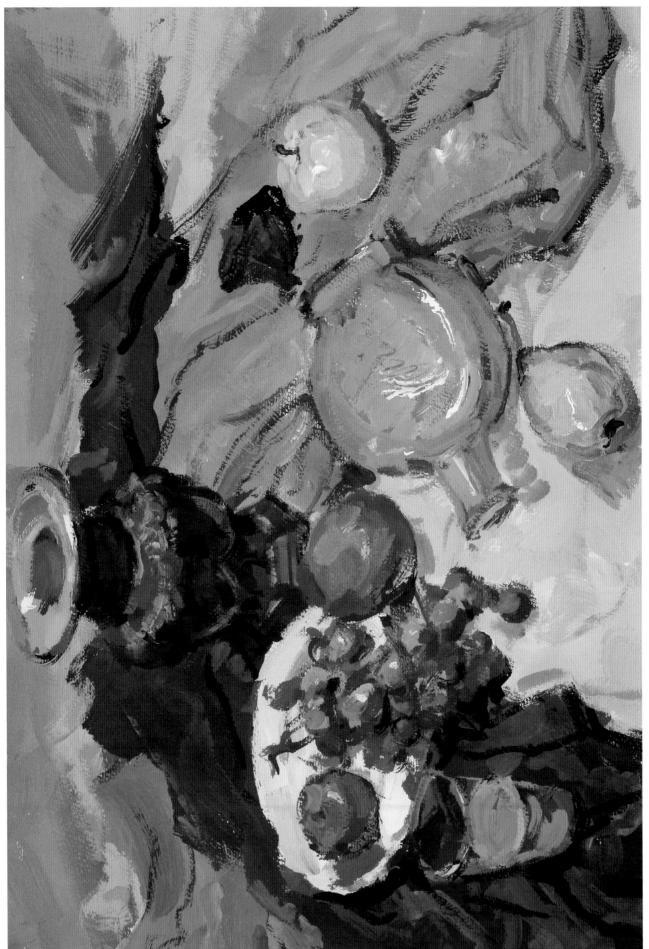

画面整体层次色调协调，空间关系处理较好，物体刻画简洁生动，与环境之间相互影响，局部与整体之间的关系和谐。

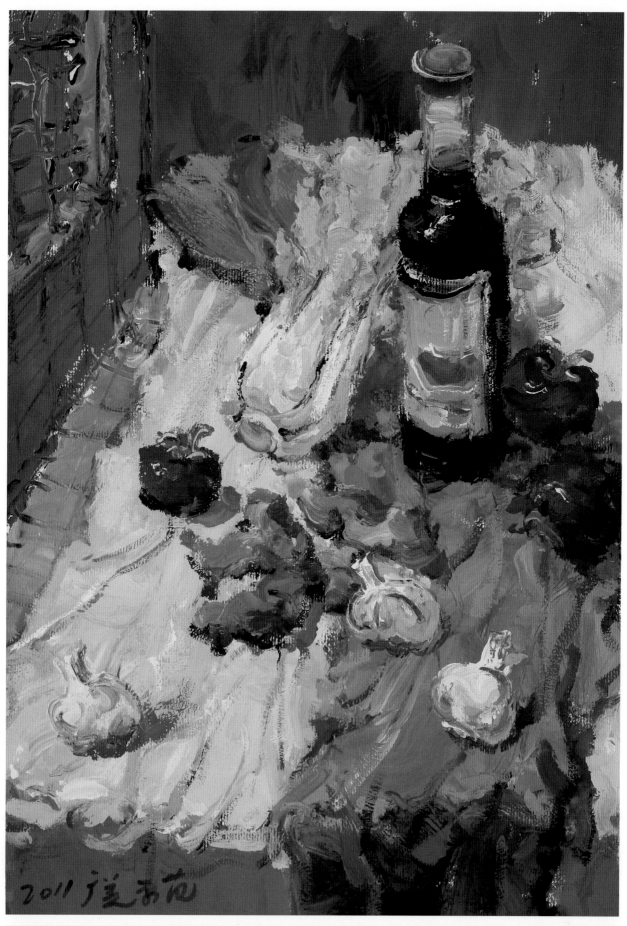

2011 广美春雨

这是一组绿色调静物，绿色菜叶和绿色衬布不仅在明度上有所区分，而且纯度和冷暖的区别也有很好的表现。绿色一般是较难表现的，作画时要慎重。蒜子、西红柿的色相和冷暖有很好的区分。

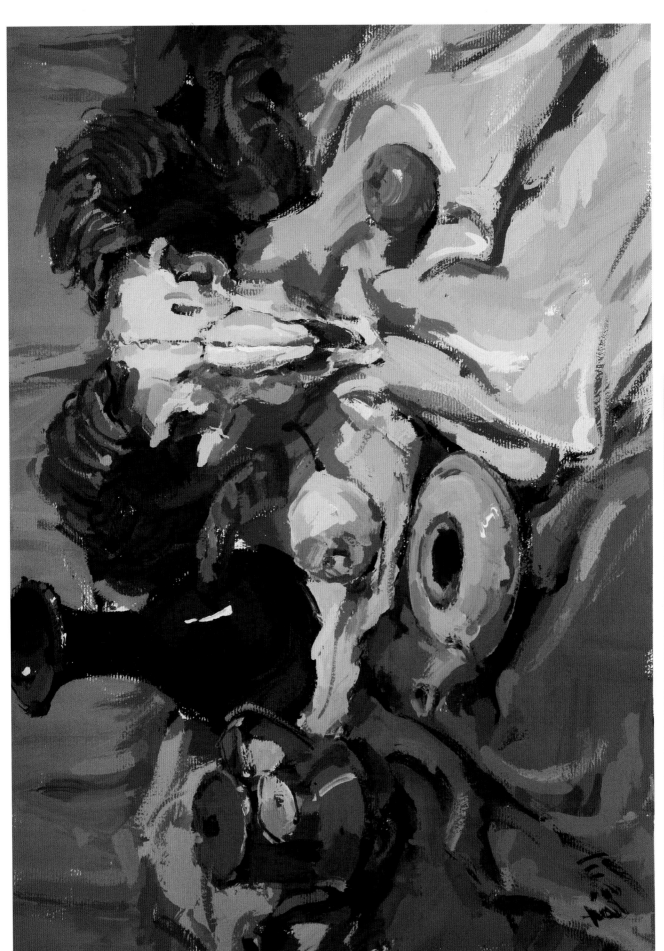

画面色调和谐统一，构图合理，色彩关系微妙而富有变化，主次分明，水果在灰色环境当中显得十分亮丽。

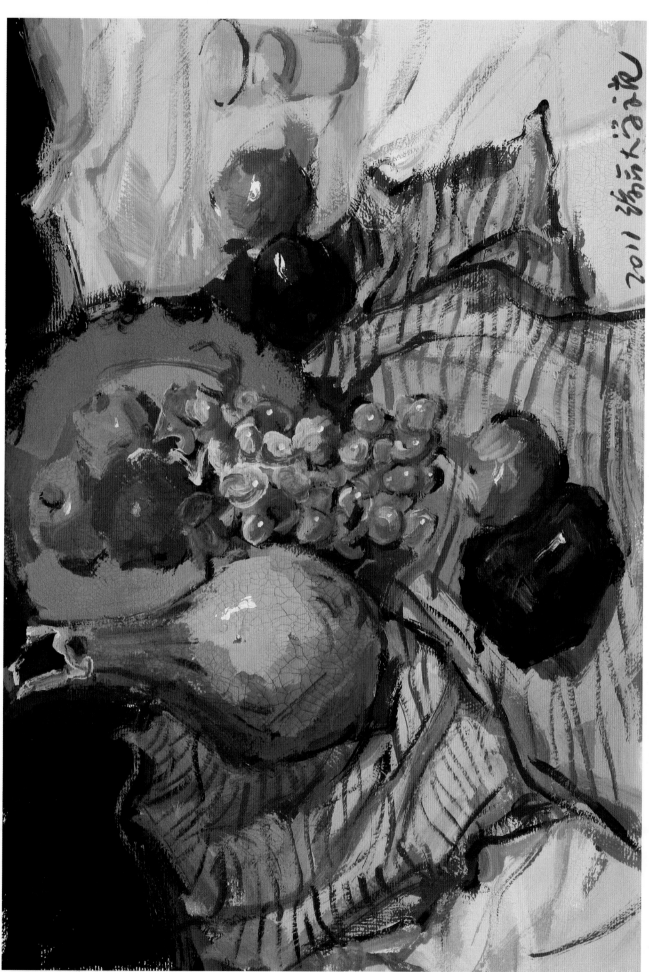

张晓彦 2011

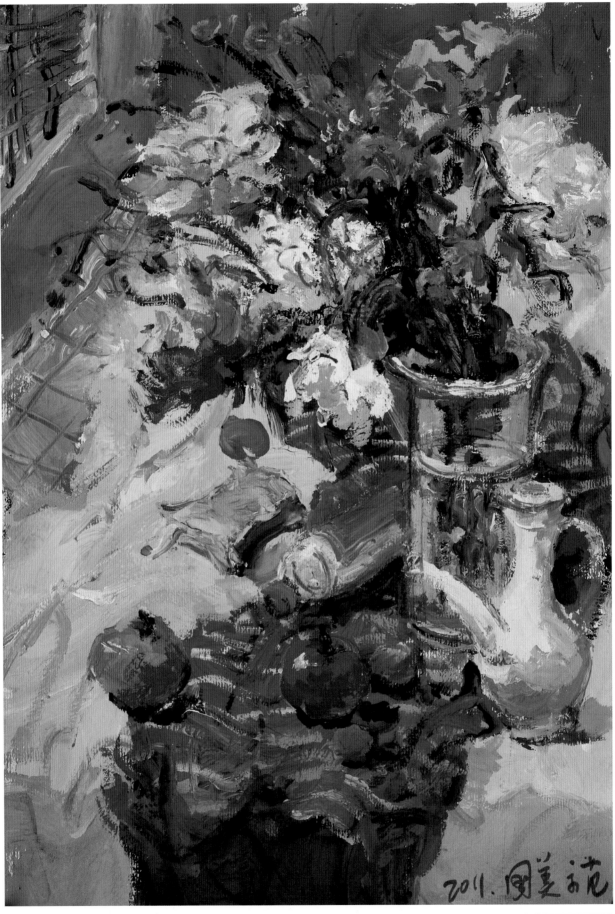

同样是一组以花卉为主体的绿色调，色彩响亮有力度，物体及衬布的表现显得厚重强烈，各种不同的白颜色物体晶莹剔透，色彩斑斓。

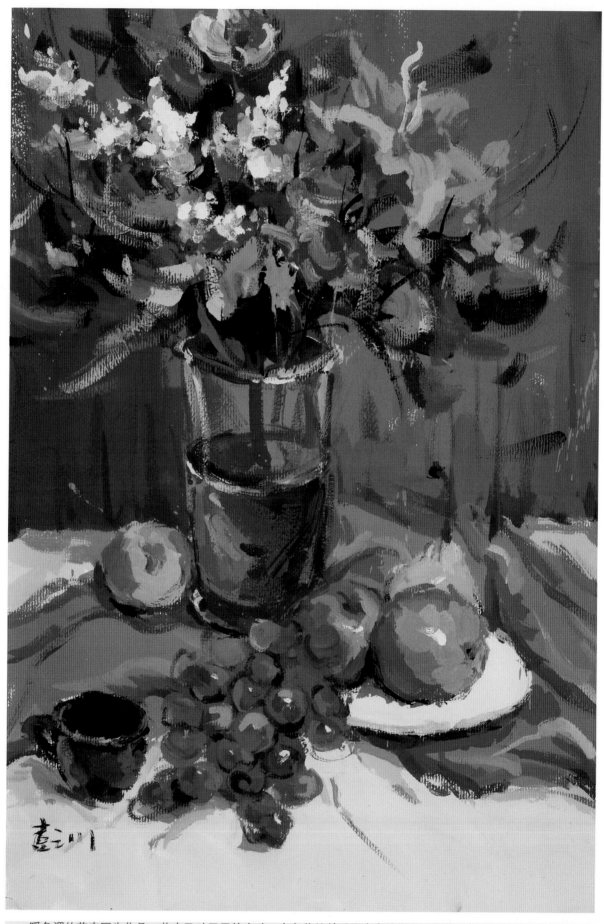

　　暖色调的花卉写生作品，花卉及叶子用笔生动，白色花的前后层次表现得当，葡萄及苹果的刻画充分体现了色彩原理与主观感受的完美结合。

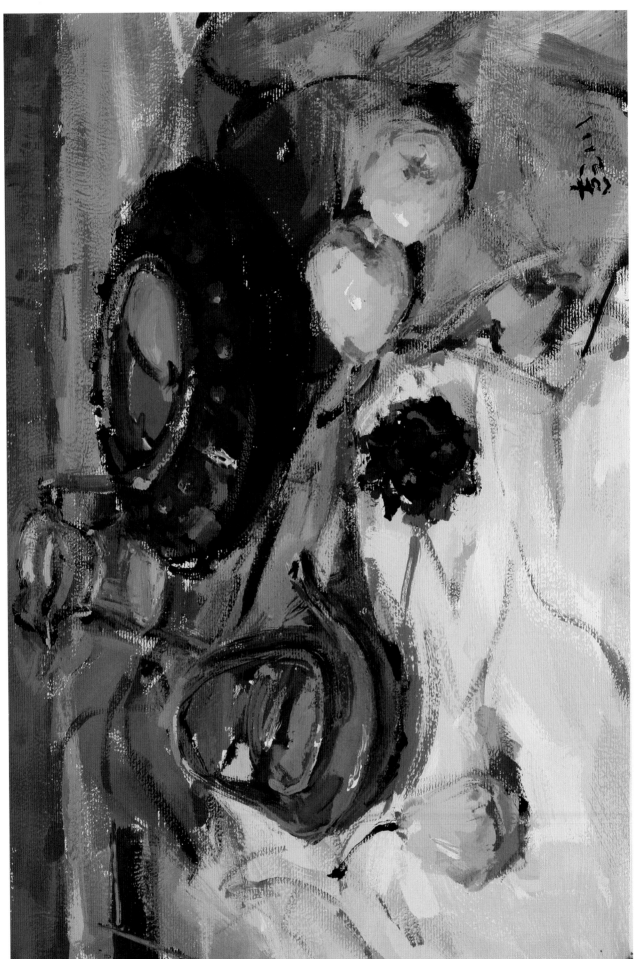

白色衬布前后在冷暖上有所区分，左右水果的颜色在冷暖及纯度上有所区分，对远处的玻璃杯边及右下角的水果进行减弱处理，都是为了使画面更加完整。

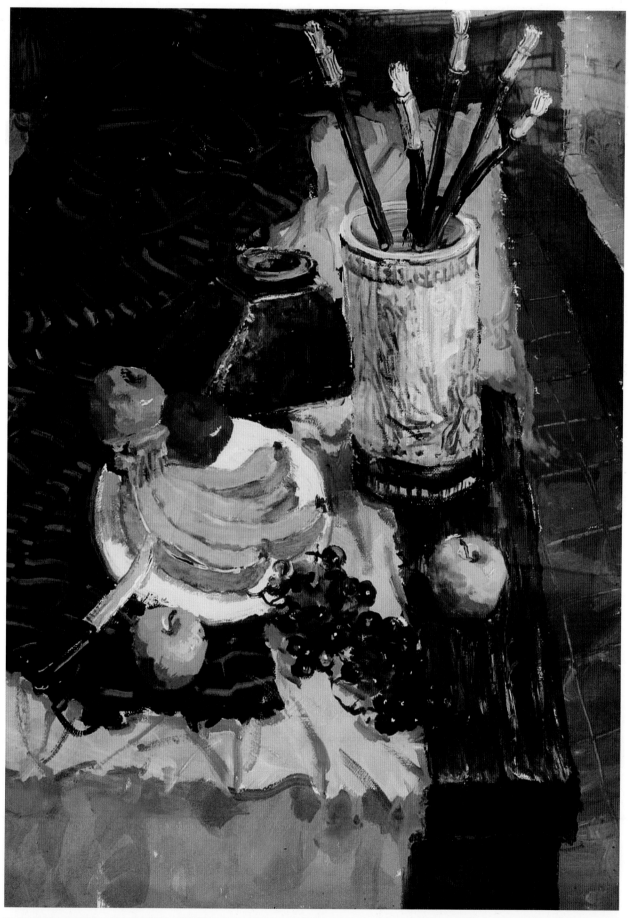

画面构图完整，色调协调，地板和窗户的处理拉开了画面的空间，桌面的颜色和地板的颜色在纯度上较为接近，但色相不雷同，这使得物体显得格外突出。

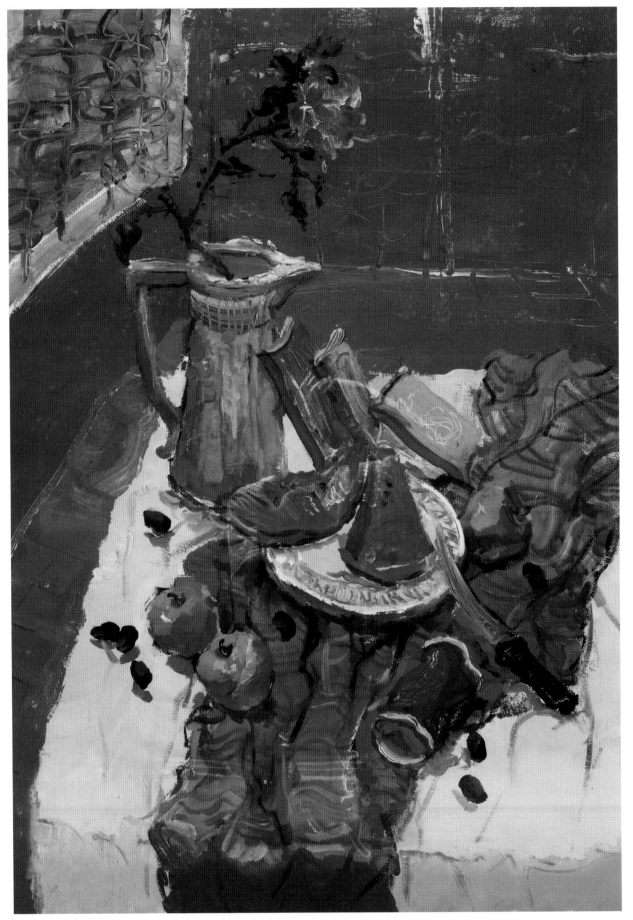

　　冷色调静物当中的相对较暖衬布显得十分协调，背景蓝灰色变化微妙含蓄，很好地将画面的空间层次拉开，暖色水果、几个随意散落的提子使画面具有了生动的气氛。

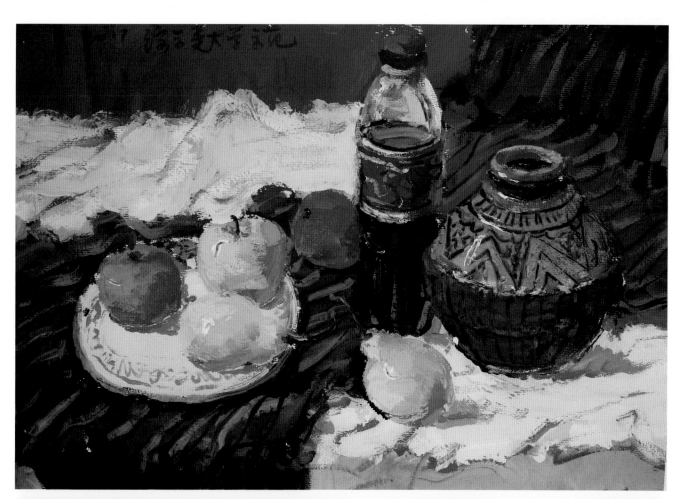

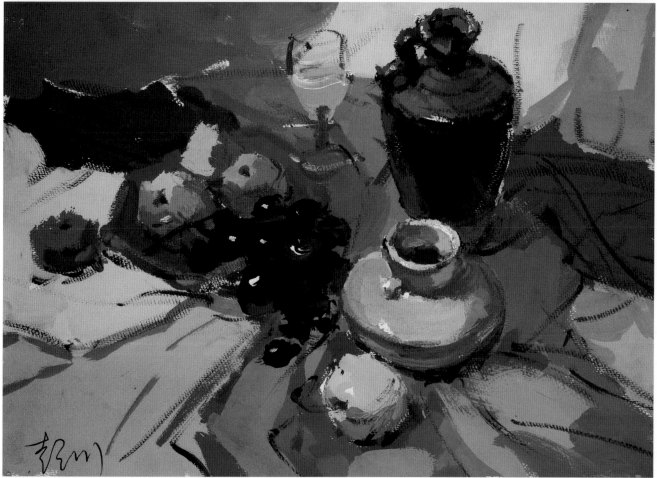

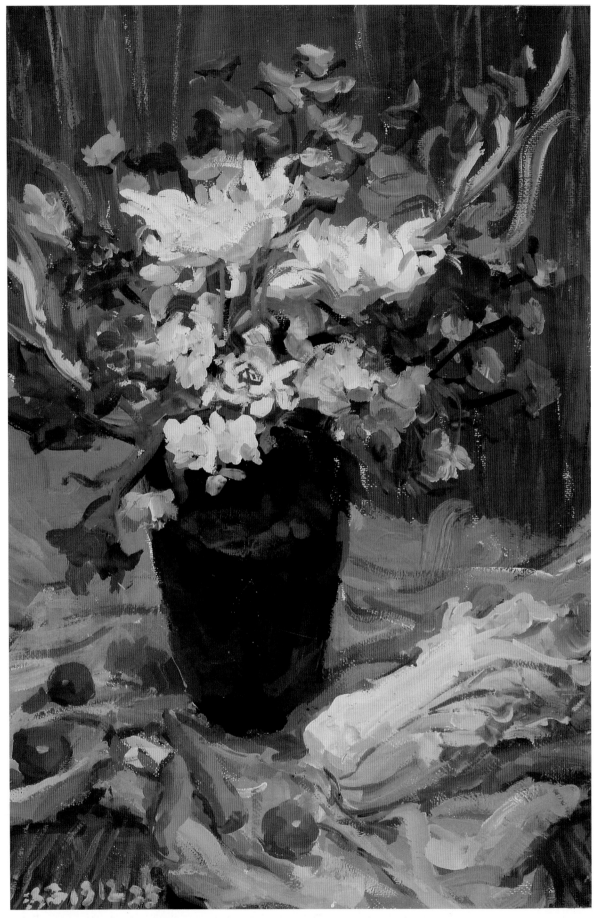

　　画花卉时要注意整体关系，注意整簇花的体积，同时还要关注花卉前后的冷暖、鲜灰的区分。这张作品很好地将这些关系表现出来了。

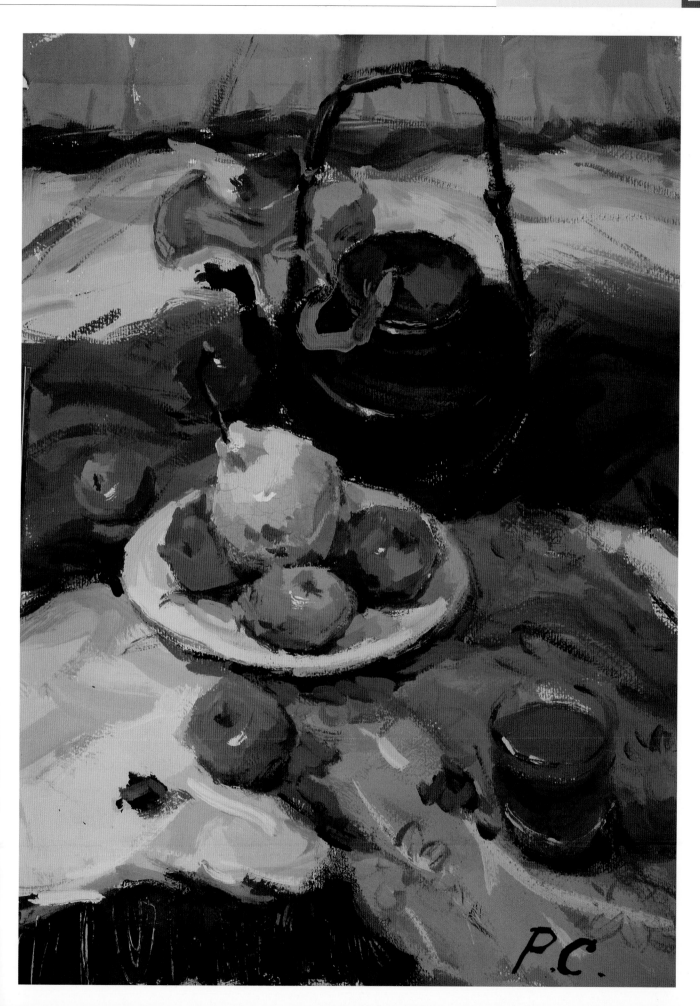

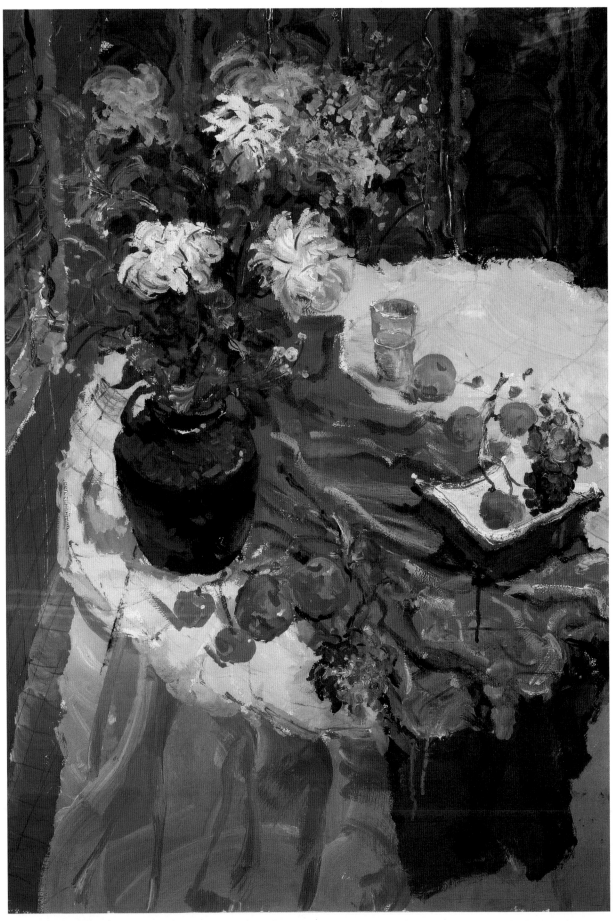

花的层次感很强，各种色彩交相辉映，水果的颜色通透，前后冷暖关系很好地将空间拉开，罐子的造型结实，与环境之间的联系紧密。

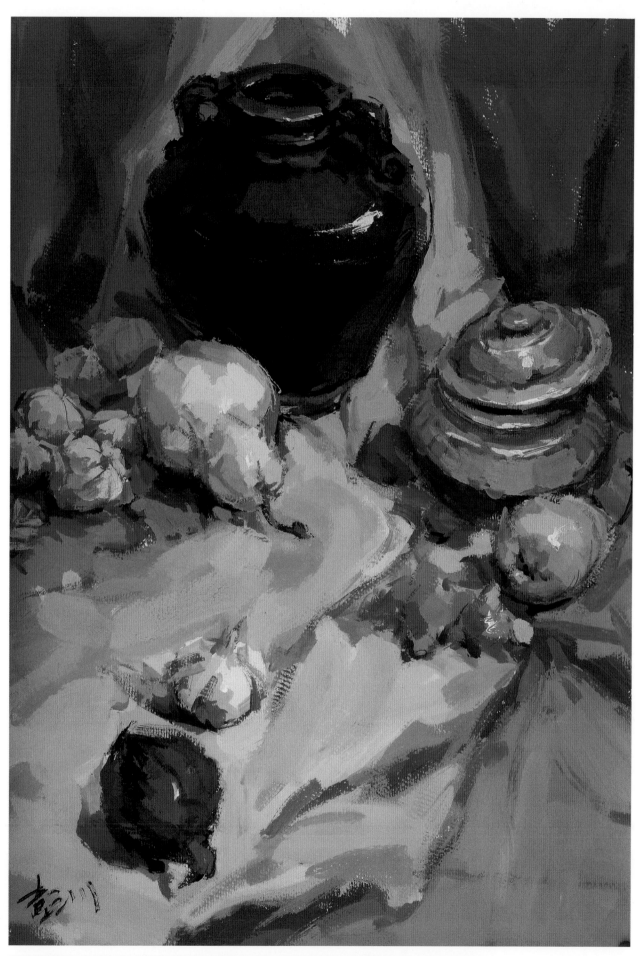

整幅画面色调协调，构图合理，黑色罐子上的颜色十分丰富，塑料的质感表现得很真实。

色彩静物评分标准

　　符合试题规定及要求，有明确的色调意识和良好的色彩感觉，构图合理，色彩关系明确生动，画面富有美感。色彩与形体结合紧密，表现生动，形体刻画深入，画面整体效果好。

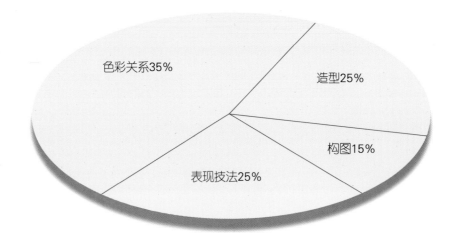

关于默写

　　色彩默写考试时，考生看到的考题一般是比较抽象的文字或命题。考生凭记忆表达出来，同样也是考查学生对于色彩写生规律及技法的掌握程度。大量进行写生练习，从根本上去理解色彩的变化规律，培养良好的色彩感觉是画好默写的先决条件。一张优秀的默写试卷应该和写生试卷一样色彩和谐生动。

色彩考试常见的考题形式

　　a.静物写生，给出主要物体，默写一部分物体

　　b.给出构图及带有文字说明的线描小稿，不得随意增减物体

　　c.根据线描稿适当加进次要物体

　　d.提供文字说明，进行变调创作

　　e.提供黑白实物照片，画出不同色调的两张色稿

　　f.风景默写